# 靈飛經

經典碑帖全本放大

上海書畫出版社

常以正月二月甲乙之日平旦沐浴齋戒入
室東向叩齒九通平坐思東方東極
青帝君諱雲拘字上伯衣服如法乘青雲飛輿
聚牧東嘗豹叱咤幽冥促使鬼神朝伏千精
從青要玉女十二人下降齋室之內手執通
靈青精玉符授與地身便服符一枚微祝

咽止
日青上帝君諱雲拘錦帳青帶遊迴虛無上
晏常洛景九崛下降我室赤帝君諱雲
致真五帝齋軀三靈冀景太玄扶輿乘龍駕
雲何慮何憂逍遙太極與天同休畢咽炁九

四月五月丙丁之日平旦入室南向叩齒九
通平坐思南方南極赤帝君諱丹容字
洞玄衣服如洪乘赤雲飛輿從絳宮玉女十
二人下降齋室之內手執通靈赤精玉符授
過止
七月八月庚辛之日平旦入室西向叩齒九

赤帝玉真廠諱玉容丹錦緋羅法服洋洋出
與地身起便服符一枚微祝
通平坐思西方西擻玉真白帝名諱浩庭字
致真變化萬方玉女異貞五帝齋燮駕乘朱
鳳遊戲太空永保五靈日月齋光畢咽炁八

素羅衣服如法乘素雲飛輿從太素玉女十
二人下降齋室之內手執通靈白精玉符授
與地身便服符一枚微祝
清玄旻景常陽迴降我廬授我丹章通靈
飛一句上十符玉女悉降地形仍叩齒六通咽

翠身入華庭三光同暉八景長并畢咽炁六
景常入韓迴駕上清流真曲降下鑒我形授我
王符為我致靈玉女扶輿五帝降軒飛雲羽
白帝玉真号曰浩庭素羅飛羽蓋鬱青裳
甲午之日平旦朱書絳宮玉女右靈飛一句
液六十過畢咽炁之文

---

保我利貞制勒衆祆萬惡泯平同遊三元迴
老及嬰坐立凸猛獸衛身從以
朱兵呼吸江河山岳積倾立致行厨金體玉
漿牧東嘗豹叱咤幽冥促使鬼神朝伏千精
所願從心萬事剋成分道散軀恣意化形上
補真人天地同生耳聰目鏡徹視黃寧六甲

王女為我使令畢乃開目初存思之時當平
坐接手於膝上乃令人見見則真光不一思
憂傷散戒之
甲氏日平旦黃書黃素宮玉女左靈飛一句
上符沐浴入室向太歲六拜叩齒十二通頓
服一句十符祝如上法平平坐開目思黃素

王女十真同服黃錦帳紫羅飛羽希頭並積
雲三角髻餘髮散之至臍手執神虎之符乘
九色之鳳白鸞之車飛行上清旻景常陽迴
真下降入地身中地便心念甲氏一句王女
諱字如上十真王女悉降地形仍叩齒六通
泗液六十過畢祝如前太玄之文

甲申之日平旦白書黃紙太素宮玉女左靈
飛一句上十符玉女悉降地形仍叩齒十二
通咽服一句十符祝如上法畢平坐開目思
太素玉女十真同服白錦帳丹羅華希頭並
積雲三角髻餘髮散之至臍手執神虎之符
乘朱鳳白鸞之車飛行上清旻景常陽真

下降入地身中地便心念甲申一句王女諱
字如上十真王女悉降地形仍叩齒六通咽
每至甲子及餘甲日服上清太陰符十枚
服太陽符十枚先服太陰符也勿令人見之
寧與人千金不與人六甲陰正此之謂
一口失所在

五帝上真六甲玄靈陰陽二炁元始所生摠
統萬道撫滅遊精鎮視固眄五内華榮常使
六甲運役六丁為我降真飛雲斬衆駕雲
浮上入玉庭畢服符咽液十二過止

上清瓊宮陰陽通真秘符

尸解後又受此符王魯連者魏明帝城門校
尉范陵王伯紹女也赤學道一旦忽委婿李
子期入陸渾山中真人又授此法于期者司
州魏人清河王傳者也其常言此婦往去云
言此云那夕藥者漢度遼將軍平鄱陽者
洲成褭東華方諸臺令貝丘也南岳魏夫人

也少好道精誠真人因授甘六甲受兒者
幽州刺史劉次度別駕漁陽趙詠師也好道得
今在嵩高偉遠久隨之方得受法行之道成
連等並受此法而得道者復數十人成遊玄
一日行三千里數變形為鳥獸得真靈之道

上清六甲虛映之道當守至精至真之人方
得行之行之旣速致通降而靈氣易終久勤
修之坐在立山長生久視變化萬端行厨車
施玄者周宣時人服此靈飛六甲得道乘
九疑真人韓偉遠昔受此方於中岳宗德玄
致也

小童內諱字如泯泄二字皆缺廿
偏不止世民二字遊諱已也開元
時經生皆傚褚河南州獨宗右
軍黃庭索清之為鍾紹京以
以宗思陵於往生書不收入內府
而書家品韻可塑而知月又襯
點之訛字似為進呈揀本當時
夜光拒鵲屑越太甚余獲此卷
則如褻人解衣珠矣書以志幸
次日又襯

十二人下降齋室之內手執通靈黑精玉符
六十過畢祝如太玄之文
書符陰日墨書符祝如上法

向太歲卯齒九道平坐思中央中極玉真黃
帝名諱文混字抱歸衣服如法乘黃雲飛興
從黃素玉女十二人下降齋室之內手執通
靈黃精玉符授與抱身地便服符一枚微祝曰
黃帝玉真捻御四方周流無極號曰文
淉五彩交煥錦帔羅裳上遊玉清徘徊常陽

三月六日九月十二月代己之日平旦入室
景永保不死罪咽无五過止
靈符百關通理玉女侍衛年同劫紀五帝齋
徊上清瓊宮之裏迴頂下降華光煥彩授我
北帝黑真號曰玄子錦帔羅希百和交起徘
授與抱身地便服符一枚微祝曰
十二人下降齋室之內手執通靈黑精玉符

九曲華關流香瓊堂乘雲騎龍下降我房授
我玉符玉扶將通靈致真洞達无方八景
同興五帝齋光畢咽无十二過止
靈飛甲申內思通靈上法
凡修六甲上道當以甲子之日平旦墨書白
紙太玄宮玉女庄靈飛一旬上符沐浴清齋

王女十真同服紙錦帔丹青飛希頭並積雲
三角髻餘髮散之至臍手執金虎之符乘青
闕之鳳白鸞之車飛行上清晏景常陽真
下降入地身中地便心念甲寅一旬玉女諱
字如上十真玉女悉降地身仍叩齒六通咽
淉六十過畢祝如太玄之文

女諱字如上十真玉女悉降地身仍叩齒六通
咽淉六十過畢祝如太玄之文
甲寅之日平旦青書青要宮玉女右靈飛一
旬上符沐浴入室向東六拜叩齒十二通頓
服一旬十符畢祝如上法畢平坐閉目思青要
迴真下降入地身中地便心念甲辰一旬玉

乘黃闕之鳳白鸞之車飛行上清晏景陽
積雲三角髻餘髮散之至臍手執金虎之符
精玉真捻御四方周流無極號曰文
唼服一旬十符畢祝如上法畢平坐閉目思拜
甲辰之日平旦丹書拜精宮玉女右靈飛一
甲辰之日平旦丹書拜精宮玉女右靈飛一

六十過畢祝如太玄之文
書符陰日墨書符祝如上法

如上十真玉女悉降地形仍叩齒六十通咽
淉六十過畢祝曰
右飛庄靈八景華清上植琳房下秀丹瓊合
度八紀撫御萬靈神道積感六氣鍊精雲宮
玉華乘虛順景羅希映數庭霄帶虎
書絡羽建青手執神符流金火鈴揮邪却魔

入室北向六拜叩齒十二通頓服十符微祝如
上法畢平坐閉目思太玄玉女十真人同服
玄錦帔青羅飛華之帬頭戴三角髻餘
髮散垂之至臍手執玉精神虎之符共乘黑
闕之鳳白鸞之車飛行上清晏景常陽迴真
下降入地身中地便心念甲子一旬玉女諱字

汗之塵濁杜淫欲之夫正日符六精凝思玉
真香煙散室孤身幽房積毫累著和視保中
彷彿五神莊生三宮竟於常畢守牝中
以感通道六甲之神不輸年而降已也子能
精修此道必破券登仙矣信而奉者為靈人
不信者將身沒九泉矣

行此道思淉汙經死蓉之家不得與人同牀
寢衣服不假人禁食五辛及一切肉文對近
婦人尤禁之甚令人神蓉屍生邪失性災
及三世死為下鬼常燒香於寢牀之首也

戊戌冬獲法華經王已丟方
及第六卷晚獲此卷為可
此卷余以萬曆廿一年觀於長

安邸西旅邸竟夜萬曆三十
十五年余得之吳太學余同
十乃三四耳

煙瓶先展閱一過古人
墨法筆法以墨瀋會趣
父敗一生學鍾繇京書終

庚戌元旦延津道署中
法華道師刀徒點之奧
為徒偈因識　董其昌

此卷有宋徽宗標題及太觀政和

瓊宮五帝內思上法

常以正月二月甲乙之日平旦沐浴齋戒入
室東向叩齒九通平坐思東方東極玉真青
帝君諱雲拘字上伯衣服如法乘青雲飛輿
從青要玉女十二人下降齋室之內手執通
靈青精玉符授與地身地便服符一枚微祝

瓊宮五帝內思上法。（常以正月二月甲乙之日，平旦，沐浴齋戒，入）室東向，叩齒九通，平坐，思東方東極玉真青〔帝君，諱雲拘，字上伯，衣服如法，乘青雲飛輿，〕從青要玉女十二人，下降齋室之內，手執通〔靈青精玉符，授與兆身，兆便服符一枚，微祝〕

日

青上帝君厥諱雲拘錦帔青帬遊迴虛無上

晏常陽洛景九嵎下降我室授我玉符通靈

致真五帝齊軀三靈翼景太玄扶輿乘龍駕

雲何慮何憂逍遙太極與天同休畢咽㖞九

咽止

曰：／『青上帝君，厥諱雲拘，錦帔青帬，遊迴虛無，上／晏常陽，洛景九隅，下降我室，授我玉符，通靈／致真，五帝齊軀，三靈翼景，太玄扶輿，乘龍駕／雲，何慮何憂，逍遙太極，與天同休。』畢，咽㖞九／咽，止。

三

四月五月丙丁之日平旦入室南向叩齒九

通平坐思南方南極玉真赤帝君諱丹容字

洞玄衣服如法乘赤雲飛輿從絳宮玉女十

二人下降齋室之內手執通靈赤精玉符授

與地身地便服符一枚徵祝曰

赤帝玉真厥諱丹容丹錦緋羅法服洋洋出

四月五月丙丁之日，平旦，入室南向，叩齒九／通，平坐，思南方南極玉真赤帝君，諱丹容，字／洞玄，衣服如法，乘赤雲飛輿，從絳宮玉女／十二人，下降齋室之內，手執通靈赤精玉符，授／與兆身，兆便服符一枚，微祝曰：／『赤帝玉真，厥諱丹容，丹錦緋羅，法服洋洋，出／

清入玄，晏景常陽，迴降我廬，授我丹章，通靈致真，變化萬方，玉女翼真，五帝齊雙駕乘朱鳳，遊戲太空，永保五靈，日月齊光，畢，咽炁八過，止。

七月八月庚辛之日，平旦，入室西向，叩齒九，

通平坐思西方西極玉真白帝君，諱浩庭，字

清入玄，晏景常陽，迴降我廬，授我丹章，通靈｜致真，變化萬方，玉女翼真，五帝齊雙，駕乘朱｜鳳，遊戲太空，永保五靈，日月齊光。」畢，咽炁八｜過，止。｜七月八月庚辛之日，平旦，入室西向，叩齒九｜通，平坐，思西方西極玉真白帝君，諱浩庭，字｜

素羅衣服如法乘素雲飛輿從太素玉女十

二人下降齋室之內手執通靈白精玉符授

與地身地便服符一枚微祝曰

白帝玉真号曰浩庭素羅飛帬羽蓋鬱青晏

景常陽迴駕上清流真曲降下鑒我形授我

玉符爲我致靈玉女扶輿五帝降軿飛雲羽

素羅，衣服如法，乘素雲飛輿，從太素玉女十二人，下降齋室之內，手執通靈白精玉符，授與兆身，兆便服符一枚，微祝曰：『白帝玉真，号曰浩庭，素羅飛帬，羽蓋鬱青，晏景常陽，迴駕上清，流真曲降，下鑒我形，授我玉符，爲我致靈，玉女扶輿，五帝降軿，飛雲羽

翠昇入華庭三光同暉八景長幷畢咽炁六

過止

十月十一月壬癸之日平旦入室北向叩齒

九通平坐思北方北極玉真黑帝君諱玄子

字上歸衣服如法乘玄雲飛輿從太玄玉女

十二人下降齋室之內手執通靈黑精玉符

授與地身地便服符一枚微祝曰

北帝黑真号曰玄子錦帔羅帬百和交起俳

俉上清瓊宮之裏迴真下降華光煥彩授我

靈符百關通理玉女侍衛年同劫紀五帝齊

景永保不死畢咽炁五過止

三月六月九月十二月戊巳之日平旦入室

授與兆身，兆便服符一枚，微祝曰：／『北帝黑真，号曰玄子，錦帔羅帬，百和交起，俳／俉上清，瓊宮之裏，迴真下降，華光煥彩，授我／靈符，百關通理，玉女侍衛，年同劫紀，五帝齊／景，永保不死。』畢，咽炁五過，止。／三月六月九月十二月戊巳之日，平旦，入室，／

向太歲卯齒九通平坐思中央中極玉真黃
帝君諱文梁字摠歸衣服如法乘黃雲飛輿
從黃素玉女十二人下降齋室之內手執通
靈黃精玉符授與地身地便服符一枚微祝
黃帝玉真摠御四方周流無極號曰文
梁五彩交煥錦帔羅裳上遊玉清徘徊常陽

向太歲卯齒九通，平坐，思中央中極玉真黃／帝君，諱文梁，字摠歸，衣服如法，乘黃雲飛輿，／從黃素玉女十二人，下降齋室之內，手執通／靈黃精玉符，授與兆身，兆便服符一枚，微祝曰：「／黃帝玉真，摠御四方，周流無極，號曰文／梁，五彩交煥，錦帔羅裳，上遊玉清，徘徊常陽，／

九曲華關流看瓊堂乘雲騑轡下降我房授

我玉符玉女扶將通靈致真洞達無方八景

同輿五帝齋光畢咽㕮十二過止

靈飛六甲內思通靈上法

凡修六甲上道當以甲子之日平旦墨書白

紙太玄宮玉女左靈飛一旬上符沐浴清齋

九曲華關，流看瓊堂，乘雲騑轡，下降我房，授／我玉符，玉女扶將，通靈致真，洞達無方，八景／同輿，五帝齊光。』畢，咽㕮／十二過，止。／靈飛六甲內思通靈上法。／凡修六甲上道，當以甲子之日，平旦，墨書白／紙太玄宮玉女左靈飛一旬上符，沐浴清齋／

入室北向六拜叩齒十二通頓服十符祝如

上法畢平坐閉目思太玄玉女十真人同服

玄錦帔青羅飛華之帬頭並額雲三角髻餘

髮散垂之至齊手執玉精神虎之符共乘黑

翮之鳳白鸞之車飛行上清晏景常陽迴真

下降入坆身中坆便心念甲子一旬玉女諱字

入室，北向六拜，叩齒十二通，頓服十符，祝如／上法。畢，平坐閉目，思太玄玉女十真人，同服／玄錦帔、青羅飛華之帬，頭並額雲三角髻，餘／髮散垂之至腰，手執玉精神虎之符，共乘黑／翮之鳳、白鸞之車，飛行上清，晏景常陽，迴真／下降，入坆身中，坆便心念甲子一旬玉女，諱字／

如上十真玉女悉降地形仍叩齒六十通咽

液六十過畢微祝曰

右飛左靈八景華清上植琳房下秀丹瓊谷

度八紀攝御萬靈神通積感六氣鍊精雲宮

玉華乘虛順生錦帔羅帬霞映紫庭腰帶虎

書絡羽建青手執神符流金火鈴揮邪却魔

如上，十真玉女悉降兆形，仍叩齒六十通，咽／液六十過。畢，微祝曰：／『右飛左靈，八景華清，上植琳房，下秀丹瓊，合／度八紀，／攝御萬靈，神通積感，六氣鍊精，雲宮／玉華，乘虛順生，錦帔羅帬，霞映紫庭，腰帶虎／書，絡羽建青，手執神符，流金火鈴，揮邪却魔，／

保我利貞，制勑眾祆，萬惡泯平，同遊三元，迴
老反嬰，坐在立亡，侍我六丁，猛獸衛身，從以
朱兵，呼吸江河，山岳穨傾，立致行厨，金體玉
漿，收束虎豹，叱吒幽冥，役使鬼神，朝伏千精，
所願從心，萬事刻成，分道散軀，恣意化形，上
補真人，天地同生，耳聰目鏡，徹視黃寧，六神

保我利貞，制勑眾祆，萬惡泯平，同遊三元，迴／老反嬰，坐在立亡，侍我六丁，猛獸衛身，從以／朱兵，呼吸江河，山岳穨傾，立致行厨，金體玉／漿，收束虎豹，叱吒幽冥，役使鬼神，朝伏千精，／所願從心，萬事刻成，分道散軀，恣意化形，上／補真人，天地同生，耳聰目鏡，徹視黃寧，六甲／

玉女為我使令畢乃開目初存思之時當平

坐接手扵膝上勿令人見見則真光不一思

慮傷散戒之

甲戌日平旦黄書黄素宫玉女左靈飛一句

上符沐浴入室向太歲六拜叩齒十二通頓

服一旬十符祝如上法畢平坐閉目思黄素

玉女，為我使令。」畢，乃開目，初存思之時，當平／坐接手於膝上，勿令人見，見則真光不一，思／慮傷散，戒之。／甲戌日平旦，

黃書黃素宮玉女左靈飛一句／上符，沐浴入室，向太歲六拜，叩齒十二通，頓／服一旬十符，祝如上法。畢，平坐閉目，思黃素

黃書黃素宮玉女左靈飛一句／上符，沐浴入室，向太歲六拜，叩齒十二通，頓／服一旬十符，祝如上法。畢，平坐閉目，思黃素

一五

玉女十真同服黄錦帔紫羅飛羽希頭並積
雲三角髻餘髮散之至臍手執神虎之符乘
九色之鳳白鸞之車飛行上清晏景常陽迴
真下降入地身中地便心念甲戌一旬玉女
諱字如上十真玉女悉降地形仍叩齒六通
咽液六十過畢祝如前太玄之文

玉女十真，同服黄錦帔、紫羅飛羽帬，頭並頹／雲三角髻，餘髮散之至腰，手執神虎之符，乘／九色之鳳、白鸞之車，飛行上清，晏景常陽，迴／真下降，入兆身中，兆便心念甲戌一旬玉女，／諱字如上，十真玉女悉降兆形，仍叩齒六通，／咽液六十過。畢，祝如前太玄之文。／

甲申之日平旦白書黄紙太素宮玉女左靈

飛一旬上符沐浴入室向西六拜叩齒十二

通頓服一旬十符祝如上法畢平坐閉目思

太素玉女十真同服白錦帔丹羅華帬頭並

積雲三角鬌餘髮散之至齊手執神虎之符

乘朱鳳白鸞之車飛行上清晏景常陽迴真

甲申之日平旦，白書黄紙太素宮玉女左靈（飛一旬上符，沐浴入室，向西六拜，叩齒十二通，頓服一旬十符，祝如上法。畢，平坐閉目，思

太素玉女十真，同服白錦帔、丹羅華帬，頭並（積雲三角鬌，餘髮散之至腰，手執神虎之符，（乘朱鳳白鸞之車，飛行上清，晏景常陽，迴真）

下降入地身中地便心念甲申一旬玉女諱

字如上十真玉女悉降地形仍叩齒六通咽

液六十過畢祝如太玄之文

甲午之日平旦朱書絳宮玉女右靈飛一旬

坐符沐浴入室向南六拜叩齒十二通頓服

一旬十符祝如上法畢平坐閉目思絳宮玉

下降，入兆身中，兆便心念甲申一旬玉女，諱□字如上，十真玉女悉降兆形，仍叩齒六通，咽□液六十過。畢，祝如太玄之文。□甲午之□日平旦，朱書絳宮玉女右靈飛一旬□上符，沐浴入室，向南六拜，叩齒十二通，頓服□一旬十符，祝如上法。□畢，平坐閉目，思絳宮玉□

一七

女十真同服丹錦帔素羅飛帬頭並積雲三

角髻餘髮散之至腰手執玉精金虎之符乘

朱鳳白鸞之車飛行上清晏景常陽迴真下

降入地身中地便心念甲午一旬玉女諱字

如上十真玉女悉降地身仍叩齒六通咽液

六十過畢祝如太玄之文

女十真，同服丹錦帔、素羅飛帬，頭並頰雲三角髻，餘髮散之至腰，手執玉精金虎之符，乘朱鳳白鸞之車，飛行上清，晏景常陽，迴真下降，入兆身中，兆便心念甲午一旬玉女，諱字如上，十真玉女悉降兆身，仍叩齒六通，咽液六十過。畢，祝如太玄之文。

甲辰之日平旦丹書拜精宮玉女右靈飛一

迴上符沐浴入室向本命六拜叩齒十二通

頓服一旬十符祝如上法畢平坐閉目思拜

精玉女十真同服紫錦帔碧羅飛華帬頭並

積雲三角髻餘髮散之至臍手執金虎之符

乘黃翩之鳳白鸞之車飛行上清晏景常陽

甲辰之日平旦，丹書拜精宮玉女右靈飛一旬上符，沐浴入室，向本命六拜，叩齒十二通，頓服一旬十符，祝如上法。畢，平坐閉目，思拜精玉女十真，同服紫錦帔、碧羅飛華帬，頭並積雲三角髻，餘髮散之至腰，手執金虎之符，乘黃翩之鳳、白鸞之車，飛行上清，晏景常陽，

迴真下降入地身中地便心念甲辰一旬玉

女諱字如上十真玉女悉降地身仍叩齒六通

咽液六十過畢祝如太玄之文

甲寅之日平旦青書青要宮玉女右靈飛一

旬上符沐浴入室向東六拜叩齒十二通頓

服一旬十符祝如上法畢平坐閉目思青要

迴真下降，入兆身中，兆便心念甲辰一旬玉一女，諱字如上，十真玉女悉降兆身，仍叩齒六通，一咽液六十過。畢，祝如太玄之文。一甲寅之日平旦，青書青要宮玉女右靈飛一一旬上符，沐浴入室，向東六拜，叩齒十二通，頓一服一旬十符，祝如上法。畢，平坐閉目，思青要一宮玉女右靈飛一旬上符，沐浴入室，向東六拜，叩齒十二，頓一服一旬十符，祝如上法。畢，平坐閉目，思青要一之日平旦，青書青要宮玉女右靈飛一旬上符，沐浴入室，向東六拜，叩齒十二，頓一服一旬十符，祝如上法。畢，平坐閉目，思青要一甲寅

玉女十真，同服紫錦帔、丹青飛帬，頭並頹雲（三角髻，餘髮散之至腰，手執金虎之符，乘青翮之鳳、白鸞之車，飛行上清，晏景常陽，迴真〔下降，入兆身中，兆便心念甲寅一旬玉女，諱〔字如上，十真玉女悉降兆身，仍叩齒六通，咽〔液六十過。畢，祝如太玄之文。〕

玉女十真同服紫錦帔丹青飛希頭並積雲
三角髻餘髮散之至腰手執金虎之符乘青
翮之鳳白鸞之車飛行上清晏景常陽迴真
下降入地身中地便心念甲寅一旬玉女諱
字如上十真玉女悉降地身仍叩齒六通咽
液六十過畢祝如太玄之文

行此道忌淹汙經死喪之家不得與人同牀
寢衣服不假人禁食五辛及一切肉又對近
婦人尤禁之甚令人神喪魂亡生邪失性災
及三世死為下鬼常當燒香於寢牀之首也
上清瓊宮玉符乃是太極上宮四真人所受
於太上之道當須精誠潔心澡除五累遺穢

行此道，忌淹汙、經死喪之家，不得與人同牀／寢，衣服不假人，禁食五辛及一切肉。／又對近／婦人尤禁之甚，令人神喪魂亡，生邪失性，災／及三世，死為下鬼，常當燒香於寢牀之首也。／上清瓊宮玉符，乃是太極上宮四真人，所受／於太上之道，當須精誠潔心，澡除五累，遺穢／

汙之塵濁杜淫欲之失正目存六精凝思玉

真香煙散室孤身幽房積毫累著和魂保中

彷彿五神遊生三宮豁空競於常輩守寂默

以感通者六甲之神不踰年而降已也子能

精修此道必破券登仙矣信而奉者為靈人

不信者將身沒九泉矣

汙之塵濁，杜淫欲之失正，目存六精，凝思玉／真，香煙散室，孤身幽房，積毫累著，和魂保中，／仿佛五神遊生三宮，豁空競於／常輩，守寂默／以感通者，六甲之神不踰年而降已也。子能／精修此道，必破券登仙矣。信而奉者為靈人，／不信者將身沒九泉矣。

上清六甲虚映之道當得至精至貞之人乃
得行之行之既速致通降而靈氣易發久勤
修之坐在立亡長生久視變化萬端行廚卒
致也

九疑貞人韓偉遠昔受此方於中岳宋德玄

德玄者周宣王時人服此靈飛六甲得道能

上清六甲虚映之道，當得至精至真之人，乃／得行之；行之既速，致通降而靈氣易發。久勤／修之，坐在立亡，長生久視，變化萬端，行廚卒／致也。／九疑真人韓偉遠，昔受此方於中岳宋德玄。／德玄者，周宣王時人，服此靈飛六甲得道，能／

一日行三千里，數變形為鳥獸，得真靈之道。（今在嵩高，偉遠久隨之，乃得受法，行之道成。〔今處九疑山，其女子有郭勺藥、趙愛兒、王魯連等，並受此法而得道者，復數十人，或遊玄〕洲，或處東華，方諸臺今見在也。南岳魏夫人〔言此云：『郭勺藥者，漢度遼將軍陽平郭騫女〕

一日行三千里數變形為鳥獸得真靈之道

今在嵩高偉遠久隨之乃得受法行之道成

今處九疑山其女子有郭勺藥趙愛兒王魯

連等並受此法而得道者復數十人或遊玄

洲或處東華方諸臺今見在也南岳魏夫人

言此云郭勺藥者漢度遼將軍陽平郭騫女

也少好道精誠真人因授其六甲趙愛兒者
幽州刺史劉虞別駕漁陽趙詠師也好道得
尸解後又受此符王魯連者魏明帝城門校
尉范陵王伯綑女也亦學道一旦忽委壻李
子期入陸渾山中真人又授此法子期者司
州魏人清河王傅者也其常言此婦狂走云

也，少好道，精誠真人因授其六甲。趙愛兒者，一幽州刺史劉虞別駕漁陽趙詠該婦也，好道得一尸解，後又受此符。王魯連者，魏明帝城門校尉范陵王伯綑女也，亦學道，一旦忽委壻李子期，入陸渾山中，真人又授此法。子期者，司一州魏人，清河王傅者也，其常言此婦狂走，云一

一旦失所在

上清瓊宮陰陽通真祕符

每至甲子及餘甲日服上清太陰符十枚又

服太陽符十枚先服太陰符也勿令人見之

寧與人千金不與人六甲陰正此之謂

服二符當叩齒十二通微祝曰

一旦失所在。〔上清瓊宮陰陽通真祕符。〔每至甲子及餘甲日，服上清太陰符十枚，又〕服太陽符十枚，先服太陰符也，勿令人見之。〔寧與人千金，不與人六甲，陰正此之謂。〕服二符，叩齒十二通，微祝曰：〕

五帝上真六甲玄靈陰陽二炁元始所生捴
統萬道撿滅遊精鎮魂固魄五內華榮常使
六甲運役六丁為我降真飛雲紫軿乘空駕
浮上入玉庭畢脈符咽液十二過止

『五帝上真，六甲玄靈，陰陽二炁，元始所生，捴〔統〕統萬道，撿滅遊精，鎮魂固魄，五內華榮，常使〔六甲，運役六丁，為我降真，飛雲紫軿，乘空駕〔浮，上入玉庭。』畢，服符，咽液十二過，止。』

書符陰日墨書符祝如上法

右此六甲陰陽符當與六甲符俱服陽日朱

玄<br>九<br>田<br>乙<br>丑

墨書

太玄玉女蘭修字清明

朱書

太玄玉女靈珠字承翼

朱書。／太玄玉女靈珠，字承翼。／墨書。／太玄玉女蘭修，字清明。／右此六甲陰陽符，當與六甲符俱服，陽曰朱書符，陰曰墨書符，祝如上法。／

欲令人恒齋戒忌血
穢若汙慢所奉不尊
道法者殞爲下鬼敬
護之者長生替泄之者
凋零吞符咀嚼取朱
字之津液而吐出滓著
香火中勿符紙內胃中也

欲令人恒齋戒，忌血一穢。若汙慢所奉，不尊一道法者，殞爲下鬼。敬一護之者長生，替泄之者一凋零。吞符咀嚼，取朱一字之津液而吐出滓著一香火中，勿符紙內胃中也。

行此道忌淹汙經死喪之家不得與人同牀
寢衣服不假人禁食五辛及一切肉又對近
婦人尤禁之甚令人神器魂亡生邪失性災
及三世死為下鬼常當燒香於寢牀之首也
上清瓊宮玉符乃是太極上宮四真人所受

於太上之道當須精誠潔心澡除五累遺穢
汙之塵濁杜淫欲之失正目存六精凝思玉
真香煙散室孤身幽房積毫累著和魂保中
彷彿五神遊生三宮窨空競於常輩守寂默
以感通者六甲之神不踰年而降已也子能

於太上之道，當須精誠潔心，澡除五累，遺穢／汙之塵濁，杜淫欲之失正，目存六精，凝思玉／真，香煙散室，孤身幽／房，積毫累著，和魂保中，／仿佛五神遊生三宮，窨空競於常輩，守寂默／以感通者，六甲之神不踰年而降已也。子能／

精修此道必破券登仙矣信而奉者為靈人

不信者將身沒九泉矣

上清六甲虛映之道當得至精至真之人乃

得行之旣速致通降而靈氣易發久勤

修之坐在立亡長生久視變化萬端行廚卒

精修此道，必破券登仙矣。信而奉者為靈人，／不信者將身沒九泉矣。／上清六甲虛映之道，當得至精至真之人，／乃／得行之；／行之既速，致通降而靈氣易發。久勤／修之，坐在立亡，長生久視，變化萬端，行廚卒／

致也

九疑真人韓偉遠昔受此方於中岳宋德
玄者周宣王時人服此靈飛六甲得道能
一日行三千里數變形為鳥獸得真靈之道
令在嵩高偉遠久隨之乃得受法行之道成

致也。／九疑真人韓偉遠，昔受此方於中岳宋德玄。／德玄者，周宣王時人，服此靈飛六甲得道，能／一日行三千里，數變形為鳥獸，得真靈之道。／今在嵩高，偉遠久隨之，乃得受法，行之道成。／

今處九疑山其女子有郭勺藥趙愛兒
今王魯
連等並受此法而得道者復數十人或遊玄
州或豪東華方諸臺今見在也南岳魏夫人
言此云郭勺藥者漢度遼將軍陽平郭騫女
也少好道精誠真人因授其六甲趙愛兒者

今處九疑山，其女子有郭勺藥、趙愛兒、王魯／連等，並受此法而得道者，復數十人，或遊玄／洲，或處東華，方諸臺今見在也。南岳魏夫人／言此云：「郭勺藥者，漢度遼將軍陽平郭騫女／也，少好道，精誠真人因授其六甲。趙愛兒者，一

幽州刺史劉虞別駕漁陽趙該姊也好道得

尸解後又受此符王魯連者魏明帝城門校

尉范陵王伯綱女也亦學道一旦忽委壻李

子期入陸渾山中真人又授此法子期者司

州魏人清河王傅者也其常言此婦狂走云

幽州刺史劉虞別駕漁陽趙該婦也，好道得一尸解，後又受此符。王魯連者，魏明帝城門校一尉范陵王伯綱女也，亦學道，一旦忽委壻李一子期，入陸渾山中，真人又授此法。子期者，司一州魏人，清河王傅者也，其常言此婦狂走，云一

一旦失所在

上清六甲靈飛隱道服此真符遊行八方待

此真書當得其人按四極明科傳上清內書

者皆列盟奉貤啟誓乃宣之七百年得付六

人過年限足不得復出洩也其受符皆對齋

一旦失所在。｜上清六甲靈飛隱道，服此真符，遊行八方，行｜此真書，當得其人。按四極明科，傳上清內書｜者，皆列盟奉貤，啟癸誓乃宣之，七百年得付六｜人，過年限足，不得復出洩也。其受符，皆對齋｜

三七

七日跪有經之師上金六兩白素六十尺金
鐶六雙青絲六兩五色繒各廿二尺以代翦
髮歃血登壇之誓以盟奉行靈符玉名不洩
之信矣違盟負信三祖父母獲風刀之考詣
積夜之河捷蒙山巨石填之水津有經之師

七日跪。有經之師，上金六兩，白素六十尺，金／鐶六雙，青絲六兩，五色繒各廿二尺，以代翦／發歃血，登壇之誓，以盟奉行靈符，玉名不洩／之信矣。違盟負信，三祖父母，獲風刀之考，詣／積夜之河，運蒙山巨石，填之水津。有經之師，／

受贶當施散於山林之寒棲或投東流之清源不得私用割損以贍已利不遵科法三官考察死為下鬼

受贶當施，散於山林之寒棲，或投東流之清／源，不得私用，割損以贍已利，不遵科法，三官／考察，死爲下鬼。／

鍾可大書

琼宮五帝內思上法

常以正月二月甲乙之日平旦沐浴齋戒入
室東向叩齒九通平坐思東方東極玉真青
帝君諱雲拘字上伯衣服如法乘青雲飛輿
從青要玉女十二人下降齋室之內手執通
靈青精玉符授與地身便服符一枚微祝
日
青上帝君諱雲拘錦帔青羣遊迴虛無上
晏常陽洛景九嵎下降我室授我玉符通靈
致真五帝齋軀三靈翼景太玄扶輿乘龍駕
雲何慮何憂逍遙太極興天同休畢咽炁九
咽止
四月五月丙丁之日平旦入室南向叩齒九
通平坐思南方南極玉真赤帝君諱丹容字
洞玄衣服如法乘赤雲飛輿從絳宮玉女十

景永保不死畢咽炁五過止
三月六月九月十二月代己之日平旦入室
向太歲叩齒九通平坐思中央中極玉真黃
帝君諱文梁字摠歸衣服如法乘黃雲飛輿
從黃素玉女十二人下降齋室之內手執通
靈黃精玉符授與地身便服符一枚微祝
日
黃帝玉真摠御四方周流無極號日文梁五
彩文煥錦帔羅裳上遊玉清徘佪常陽九曲
華關流看瓊堂乘雲駢轡下降我房授我玉
符玉女扶將通靈致真洞達無方八景同興
五帝齋光畢咽炁十二過止
靈飛六甲內思通靈止法
凡修六甲上道當以甲子之日平旦墨書白
紙太玄宮玉女左靈飛一旬上符沐浴清齋
入室北向六拜叩齒十二通頓服十符祝如
上法畢平坐閉目思太玄玉女十真人同服

真下降入地身中地便心念甲戌一旬玉女
諱字如上十真玉女悉降地形仍叩齒六通
咽液六十過畢祝如前太玄之文
甲申之日平旦白書黃紙太素宮玉女左靈
飛一旬上符沐浴入室西向六拜叩齒十二
通頓服一旬十符祝如上法畢平坐閉目思
太素玉女十真同服白錦帔丹羅華希頭並
下降入地身中地便心念甲申一旬玉女諱
字如上十真玉女悉降地形仍叩齒六通咽
液六十過畢祝如太玄之文
甲午之日平旦未書絳宮玉女右靈飛一旬
上符沐浴入室南向六拜叩齒十二通頓服
一旬十符祝如上法畢平坐閉目思絳宮玉
女十真同服朱錦帔素羅飛希頭並積雲三
角髻餘髮散之至膺手執玉精金虎之符乘

未帝玉真厰譚丹容丹錦緋羅法服洋洋出清入玄晏景常陽迴降我廬授我丹章通靈致真變化萬方玉女翼真五帝齊雙駕乘朱鳳遊戲太空永保五靈日月齊光畢咽炁八過止

七月八月庚辛之日平旦入室西向叩齒九通平坐思西方西極玉真白帝名譚浩庭字素羅衣服如法乘素雲飛興從大素玉女十二人下降齋室之內手執通靈白精玉符授

白帝玉真號曰浩庭素羅飛著羽蓋鬱青晏興地身地便服符一枚微祝曰景常陽迴駕上清流真曲降下鑒我形授我玉符為我致靈玉女扶興五帝降輧飛雲羽翠昇入華庭三光同暉八景長并畢咽炁六過止

度八紀撫御萬靈神通積感六氣鍊精雲宮玉華乘虛順生錦帔羅希霞映紫庭帶岩書綠羽建青手執神符流金火鈴揮邪却魔保我利真制勑眾袄萬惡泯平同遊三元迴老及嬰坐在立匕侍我六丁猛獸衛身從以朱兵呼吸江河山岳積傾立致行廚金體玉

字上歸衣服如法乘玄雲飛興從太玄玉女十二人下降齋室之內手執通靈黑精玉符授與地身地便服符一枚微祝曰北帝黑真號曰玄子錦帔羅希百和交起俳個上清瓊宮之裏迴真下降華光煥彩授我靈符百關通理玉女侍衛年同劫紀五帝齊

十月十一月壬癸之日平旦入室北向叩齒九通平坐思北方北極玉真黑帝名譚玄子過止

嬰忿東虎豹吒吮幽真役使鬼神朝伏千精所願從心萬事刻成分道散軀恣意化形上補真人天地同生耳聰目鏡徹視黃寧六甲玉女為我使令畢乃開目初存思之時當平坐接手於膝上乆令人見見則真光不一思慮傷散戒之

甲戌日平旦黃書黃素宮玉女左靈飛一句上符沐浴入室向太歲六拜叩齒十二通頓服一旬十符祝如上法畢平坐開目思黃素玉女十真同服黃錦帔紫羅飛羽希頭並積雲三角髫餘髮散之至晉手執神虎之符乘

九色之鳳白鸞之車飛行上清晏景常陽迴真下降入地身中地便心念甲戌一旬玉女譚字如上十真玉女悉降地身仍叩齒六通咽液六十過畢祝如太玄之文

下降入地身中地便心念甲寅一旬玉女譚字如上十真玉女悉降地身仍叩齒六通咽液六十過畢微祝如太玄之文闕之鳳白鸞之車飛行上清晏景常陽迴真

甲寅之日平旦青書青要宮玉女右靈飛一句上符沐浴入室向東六拜叩齒十二通頓服一旬十符祝如上法畢平坐開目思青要玉女十真同服紫錦帔丹青飛羽希頭並積雲三角髫餘髮散之至晉手執金虎之符乘青闕之鳳白鸞之車飛行上清晏景常陽迴真

精玉女十真同服紫錦帔碧羅飛羽華希頭並積雲三角髫餘髮散之至晉手執金虎之符乘迴真下降入地身中地便心念甲辰一旬玉女譚字如上十真玉女悉降地身仍叩齒六通咽液六十過畢咽行此道忌淹污經死喪之家不得與人同林寢衣服不假人禁食五辛及一切肉文對近婦人尤禁之甚令人神鑒魂匕生邪失性災

及三廿死為下鬼常當燒香於寢牀之首也
上清瓊宮玉符乃是太極上宮四真人所受
於太上之道當頂精誠潔心澡除五累遺穢
汙之塵濁淫欲之失正目存六精凝思王
真香煙散室孤身幽房積毫累著和魂保中
仿佛五神遊生三宮嗇空競於常輩守寂默

以感通者六甲之神不踰年而降己也子能
精修此道必破券登仙矣信而奉者為靈人
不信者將身沒九泉矣
上清六甲虛映之道當得至精至真之人乃
得行之旣速致通降而靈氣易發久勤
修之坐在立亡長生久視變化萬端行廚卒

致也
九疑真人韓偉遠昔受此方於中岳宗德玄
德玄者周宣王時人服此靈飛六甲得道也
一日行三千里數變形為鳥獸得真靈之道
今在嵩高偉遠久隨之乃得受法行之道成
今豪九疑山其女子有郭勺藥越愛見王魯

浮上入玉庭畢服符咽液十二過止
連等並受此法而得道者復數十人或遊玄
洲或處東華諸臺今在也南岳魏夫人
言此云郭勺藥者漢度遼將軍陽平郭騫女
也少好道精誠真人因授其六甲趙愛兒者
幽州刺史劉虞別駕漁陽趙諛婦也好道得
尸解後又受此符王魯連者魏明帝城門校

尉范陵王伯綿女也亦學道一旦忽委墳李
子期入陸渾山中真人又授此法子期者司
州魏人清河王傳者也其常言此婦狂走云
一旦失所在
上清瓊宮陰陽通真秘符
每至甲子及餘甲日服上清太陰符十枚又

服太陽符十枚先服太陰符也勿令人見之
寧與人千金不與人六甲陰正此之謂
服二符當叩齒十二通微祝曰
五帝上真六甲玄靈陰陽二炁元始所生揔
統萬道撿滅遊精鎮魂固魄五內華榮常使
六甲運俠六丁為我降真飛雲煦斬乘空駕

右此六甲陰陽符當與六甲符俱服陽日朱
書符陰日墨書符祝如上法
欲令人恒齋戒思五藏若汙陽所奉不尊
道法者頒為下鬼敬謝之者長生替泄之者
洞零吞符咀嚼取未字之津液而吐出淳著
香火中勿符紙內胃中也

太玄玉女蘭修字清明
墨書
太玄玉女靈珠字承翼
朱書

大唐開元廿六年太歲戊寅二月己亥朔一日
大洞三景弟子玉真長公主奉
勅 搨
搨